中國碑帖名品 二編 [三]

韓仁銘

上海書畫出版社

U0116222

前　言

中華文明綿延五千餘年，文字實具第一功。從倉頡造字而雨粟鬼泣的傳説起，歷經華夏子民智慧聚集、薪火相傳，終使漢字生生不息，蔚爲壯觀。伴隨着漢字發展而成長的中國書法，基於漢字象形表意的特性，在一代又一代書寫者的努力之下，最終超越其實用意義，成爲一門世界上其他民族文字無法企及的純藝術，并成爲漢文化的重要元素之一。在中國知識階層看來，書法是中國人『澄懷味象』、寓哲理於詩性的藝術最高表現方式，她净化、提升了人的精神品格，歷來被視爲『道』『器』合一。而事實上，中國書法確實包羅萬象，從孔孟釋道到各家學說，從宇宙自然到社會生活，中華文化的精粹，在其間都得到了種種反映，書法無愧爲中華文化的載體。書法又推動了漢字的發展，篆、隸、草、行、真五體的嬗變和成熟，源於無數書家承前啓後，對漢字美的不懈追求，多樣的書家風格，則愈加顯示出漢字的無窮活力。那些最優秀的『知行合一』的書法家們是中華智慧的實踐者，他們匯成的這條書法之河印證了中華文化的發展。

因此，學習和探求書法藝術，實際上是瞭解中華文化最有效的一個途徑。歷史證明，漢字及其書法衝破了民族文化的隔閡和時空的限制，在世界文明的進程中發生了重要作用。我們堅信，在今後的文明進程中，這一獨特的藝術形式，仍將發揮出巨大的力量。然而，在當代這個社會經濟高速發展、不同文化劇烈碰撞的時期，書法也遭遇前所未有的挑戰，這其間自有種種因素，而漢字書寫的退化，或許是書法之道出現踟躕不前窘狀的重要原因，因此，有識之士深感傳統文化有『迷失』和『式微』之虞。書法藝術的健康發展，有賴於對中國文化、藝術真諦更深刻的體認，匯聚更多的力量做更多務實的工作，這是當今從事書法工作的專業人士責無旁貸的重任。

有鑒於此，上海書畫出版社以保存、還原最優秀的書法藝術作品爲目的，從系統觀照整個書法史藝術進程的視綫出發，於二〇一一年至二〇一五年間出版《中國碑帖名品》叢帖一百種，受到了廣大書法讀者的歡迎，成爲當代書法出版物的重要代表。爲了能夠更好地呈現中國書法的魅力，滿足讀者日益增長的需求，我們決定推出叢帖二編。二編將承續前編的編輯初衷，擴大名作的匯集數量，進一步提升品質，以利讀者品鑒到更多樣的歷代書法經典，獲得對中國書法史更爲豐富的認識，促進對這份寶貴遺産更深入的開掘和研究。

上海書畫出版社

簡 介

《韓仁銘》，全稱《漢聞喜長韓仁銘》。東漢熹平四年（一七五）十一月三十日立。碑爲圓首，有額，篆書十字『漢循吏故聞喜長韓仁銘』。碑額下有穿，碑石下部有殘缺。碑陽隸書，八行，碑文靠右。此碑金正大五年（一二二八）出土於河南滎陽縣，縣令李天翼移立縣署。碑陽左側刻有正大五年十一月趙秉文、李獻能跋文，詳述該碑出土情況。又刻滎陽縣令河南尹遣吏以少牢之禮進行祭祀，褒揚其功績并立碑。碑石曾在河南滎陽第六初級中學，現存於河南滎陽市文物保護管理所。此碑書法疏朗流暢，清俊秀逸。爲漢代隸書碑刻之精品。

本次選用之本爲朵雲軒所藏清初拓本，經朱克柔、王闓運、尹銘綏、譚澤闓、狄宣等遞藏，册首有尹銘綏、譚澤闓題簽，册中有王闓運邊題，册後有乾隆四十九年（一七八四）朱克柔跋，整幅拓本爲私人所藏清乾隆時舊拓，岑仲陶舊藏，『少』字長撇中部微泐，『京』字幾未損。均爲首次原色全本影印。

漢循吏故聞憙長韓仁銘

【整拓】

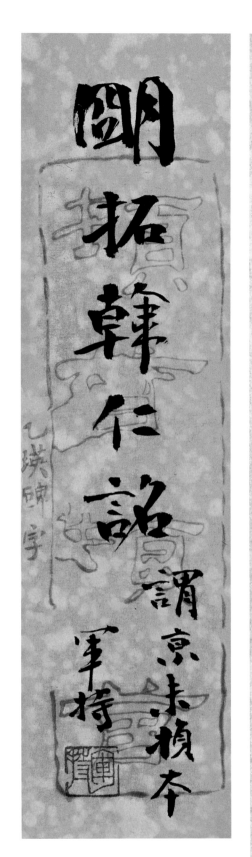

漢聞憙長韓仁銘

此尹佩之舊題籤也
丙辰冬余在長沙收
得之蓋明脫善本
丁巳清明觀瓶題記

闕拓韓仁詔謂京未槁本
乙瑛碑字
軍將

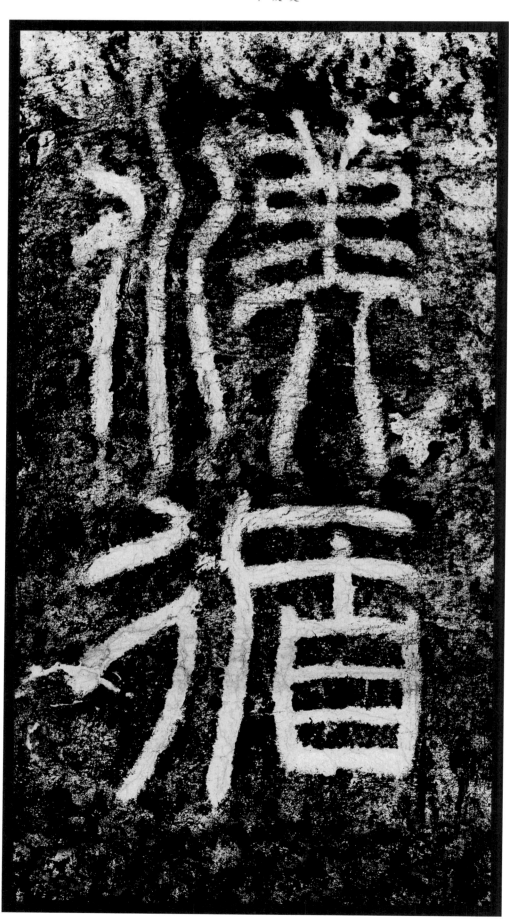

循吏：指奉職守法的官吏。《史記》有《循吏列傳》，《史記・太史公自序》：「奉法循理之吏，不伐功矜能，百姓無稱，亦無過行。作《循吏列傳》第五十九。」

【碑額】漢循

○○四

故
：
前
任
。

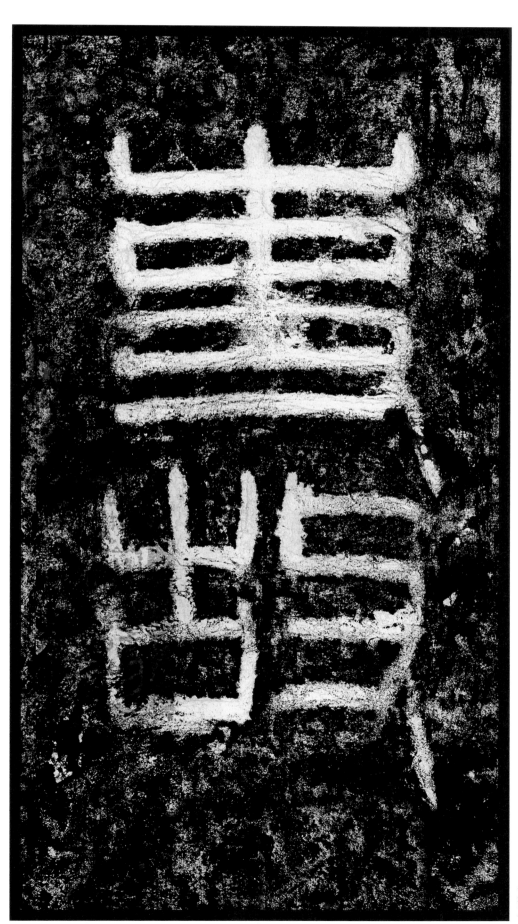

吏
故
／

聞憙：即聞喜縣，原名桐鄉，漢武帝時改聞喜，後漢屬河東郡，在司隸校尉部。今山西省運城市聞喜縣。《漢書・武帝紀第六》（武帝）南越破，以為聞喜縣。「桐鄉，其鄉名也。」另吳玉搢《金石存》：「《漢書・地理志》《後漢・郡國志》皆作「聞喜」。與此碑同。《史記・周本紀》：「無不欣憙。」《漢書・郊祀志》：「而天子心獨憙。」師古曰：憙讀曰喜。」《急就章》「勉力務之必有憙。」皇象碑本作「憙」，二字音義同。」劉寬碑陰，河東郡「聞憙」作

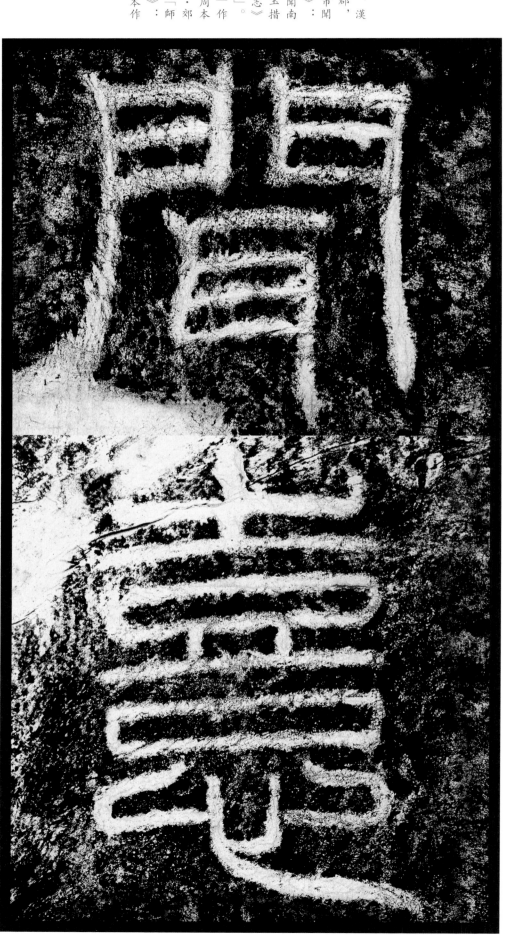

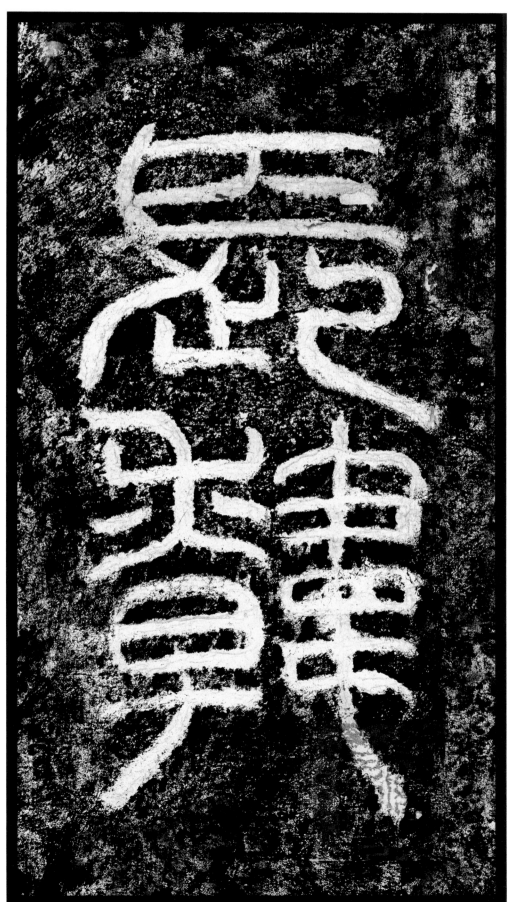

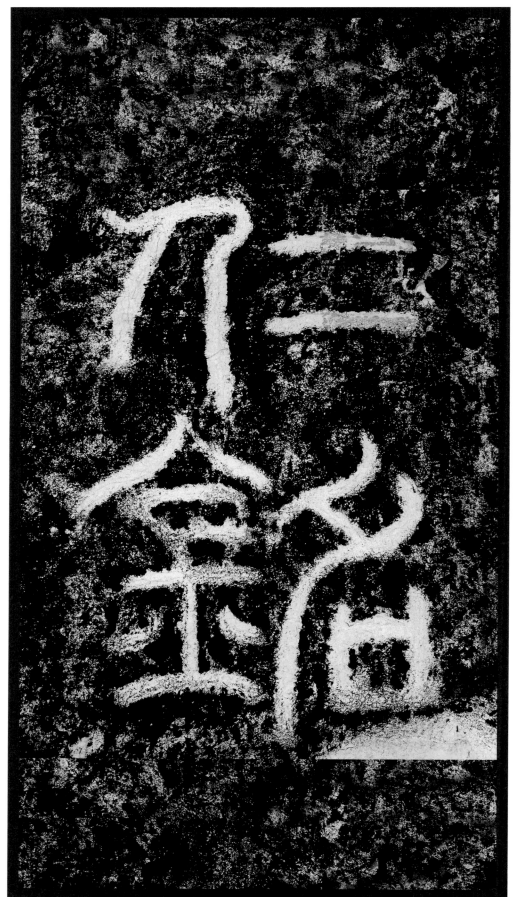

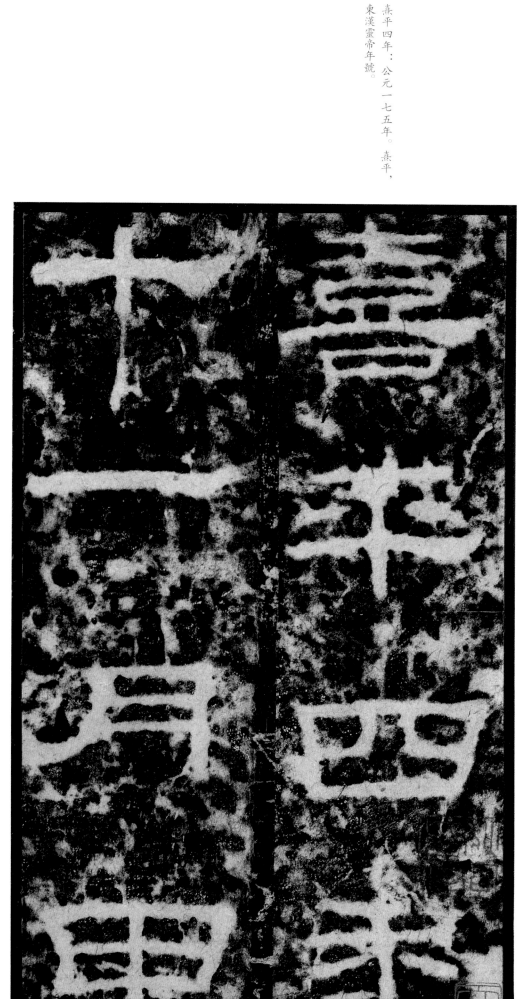

熹平四年：公元一七五年。熹平，
東漢靈帝年號。

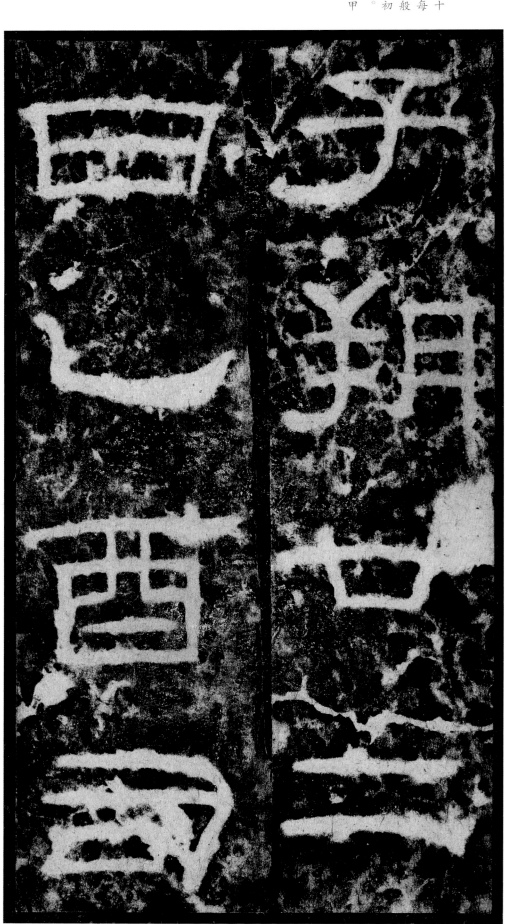

朔：古時以天干、地支相配成六十組，用來記錄時間的次序，舊曆每月初一日叫『朔』。漢代文體一般在開頭寫時間的時候，先表明月初一日的干支，然後再寫日的干支。熹平四年十一月初一日干支是甲子，二十二日即乙酉。

子朔廿二／日乙酉，司／

『司隸』下文字損泐，全句疑爲『司隸校尉下河南尹』。司隸校尉：官名，漢武帝時初設立，職權頗爲龐大。後漢元帝免其兵權，演變爲郡級以上督察官，統河南、河內、右扶風、左馮翊、京兆、河東、弘農七郡。其職在漢代威權特重，專道而行，專席而坐，除三公外，皆可彈劾、糾察，與尚書令、御史中丞號『三獨坐』。《後漢書·百官志》：『司隸校尉一人，比二千石。』注曰：『孝武帝初置，持節、掌察，舉百官以下，及京師近郡犯法者。元帝去節，成帝省，建武中復置，并領一州。』《後漢書·郡國志》：『司隸校尉部，所屬有河南、河內、河東、弘農、京兆、馮翊、扶風等七郡。』

河南尹：尹，官名，漢時爲首都長官。後漢從屬司隸校尉，中二千石。《後漢書·郡國志》載：『河南尹，故秦三川郡。高帝更名。』《後漢書·郡國志》：『河南尹一人，主京都，特奉朝請……中興都雜陽，更以河南郡爲尹。』

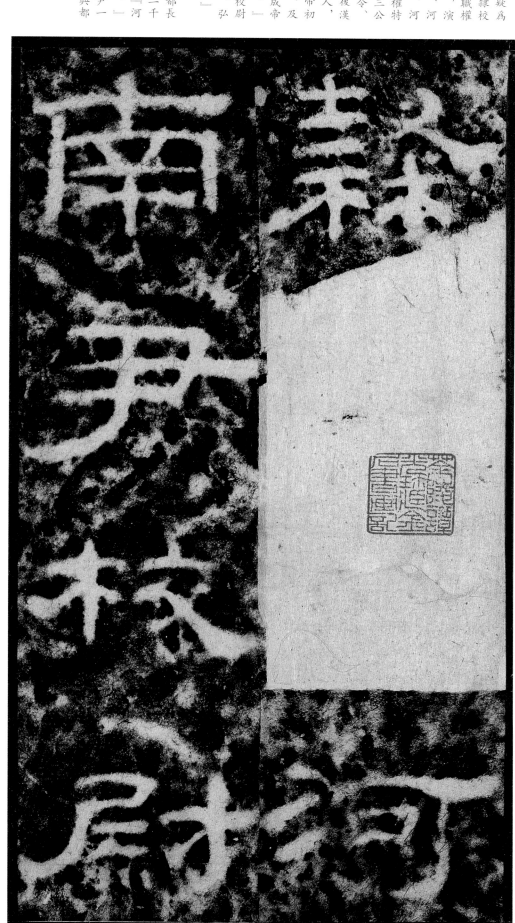

空閣：自謙之辭，形容自己才疏學
淺，暗昧無知。

校尉空閣，典統非任：張明申、
秦文生《漢〈韓仁銘〉碑考釋及
歷史價值》一文認爲：「「空閣」
「典統」是兩個人名，非、誹也，
毀謗之意，非仁即陷害韓仁。」
高文《漢碑集釋》認爲「閣」通
「暗」，「空閣」指空放粗疏，處
事不明。典，主事，主持。統，總
管。非任，才能不能够勝任。「典
統非任」指掌管統率不稱其職。高
說可從。

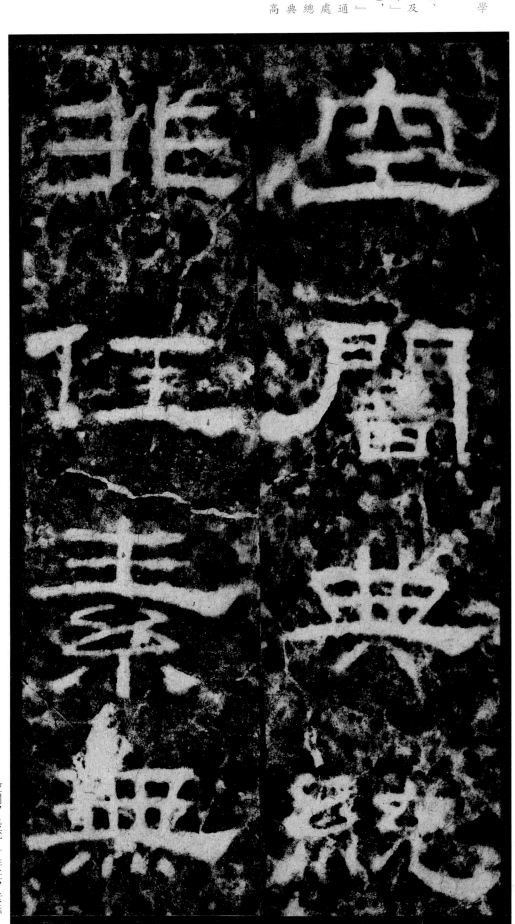

空閣，典統／非任，素無／

窆善□□：張明申、秦文生《漢〈韓仁銘〉碑考釋及歷史價值》：「『善』字前補一『窆』字，『善』字後補『揚惡』二字。『窆』，埋也。窆善揚惡，是校尉空閒、典統二人詆毀韓仁之詞。《金石萃編》與《續滎陽縣志》均作『宣』字，不通。『仁』前補一『察』字，即對韓仁的政績經過一番調查，結果與空閒、典統二人所說完全不同。」此說可參考。

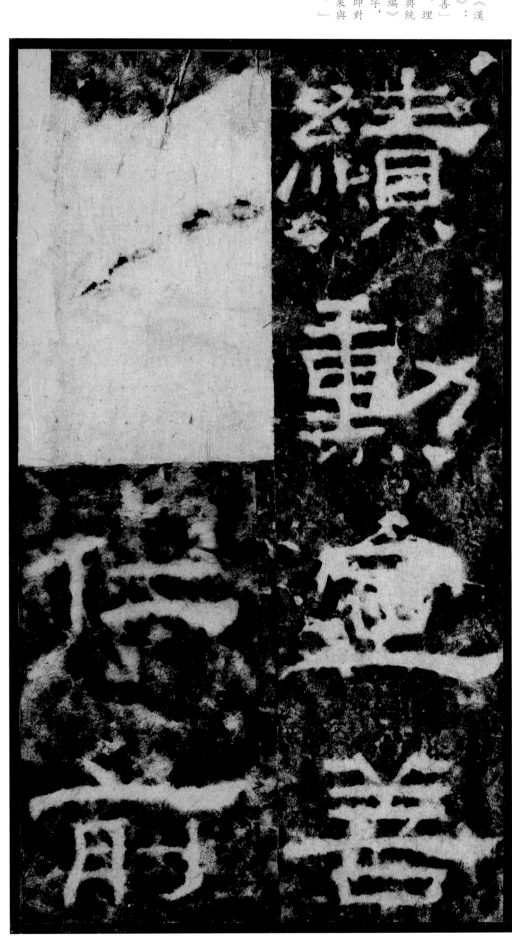

續勳，窆善／□□。□仁前／

〇二三

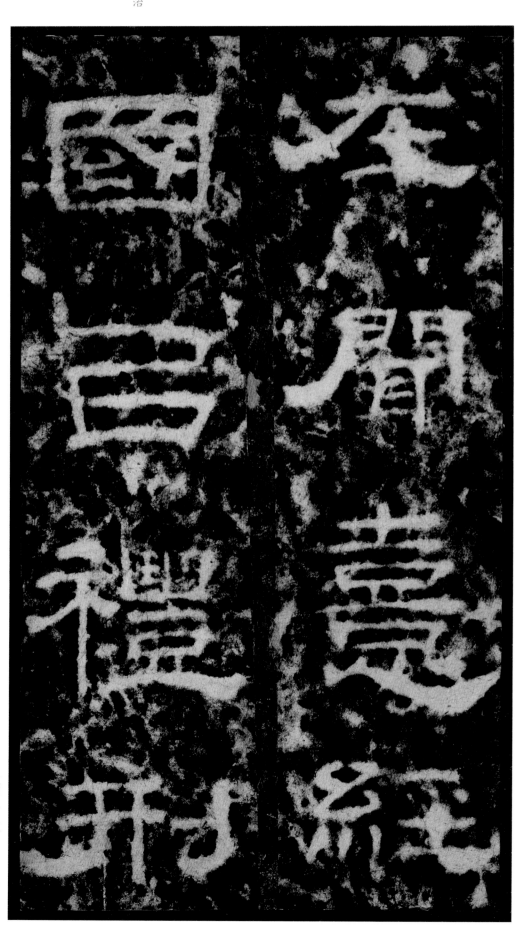

在聞憙，經／國以禮，刑／

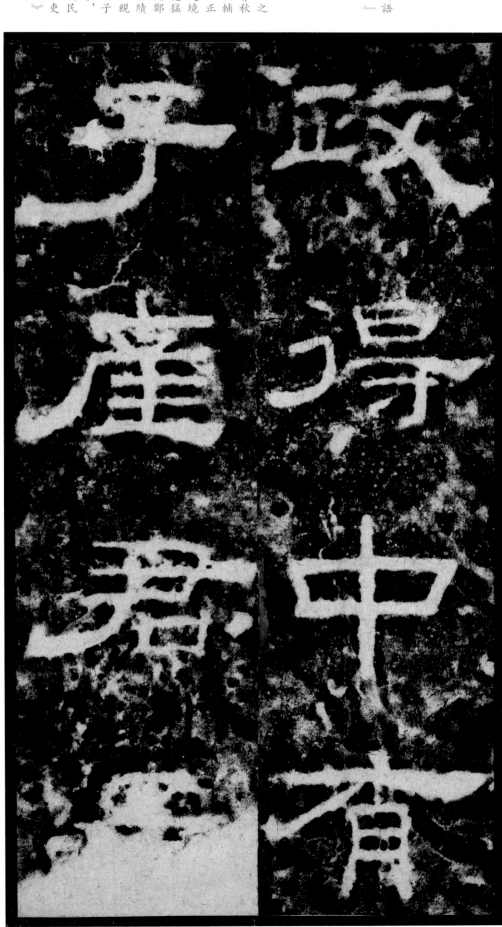

刑政：刑法政令。《國語·周語
下》：『出令不信，刑政放紛。』
得中：指賞罰得當、適中。

子產：名僑，字子產。鄭穆公之
孫、公子發（字子國）之子。春秋
時期著名政治家、思想家。先後輔
佐鄭簡公、鄭定公，執政期間，正
值晉楚爭霸，鄭國夾於其中，處境
艱難。子產對內以禮法治國，寬猛
并濟，對外以言辭折服强鄰，使鄭
國免於兵災，爲後世所稱道，功績
卓著。其卒後，鄭人悲之如亡親
戚。《論語·公冶長》：『子謂子
產有君子之道四焉：其行己也恭，
其事上也敬，其養民也惠，其使民
也義。』其事詳見《史記·循吏
傳》《史記·鄭世家》《左傳》
等。此處係讚揚韓仁有子產遺風。

政得中，有／子產君子／

○一五

尉表上：疑是『校尉表上』，指上文負責韓任被誣案的司隸校尉奏請朝廷。張明申、秦文生《漢〈韓仁銘〉碑考釋及歷史價值》認爲應補爲『太尉表上』，因爲漢時『太尉』亦可以行賞罰權，升降官職，時爲陳耽在任上。《後漢書·百官志》：『太尉，公一人。』注曰：『掌四方兵事功課，歲盡即奏其殿最……若國有大造大疑，則與司徒、司空痛而論之。』姑備一說。

遷槐里令：遷官槐里縣縣令。遷，官職調動。漢制一縣滿萬戶，長官稱令。槐里，古縣名，漢時屬右扶風郡，後撤廢，在今陝西省興平市東南。

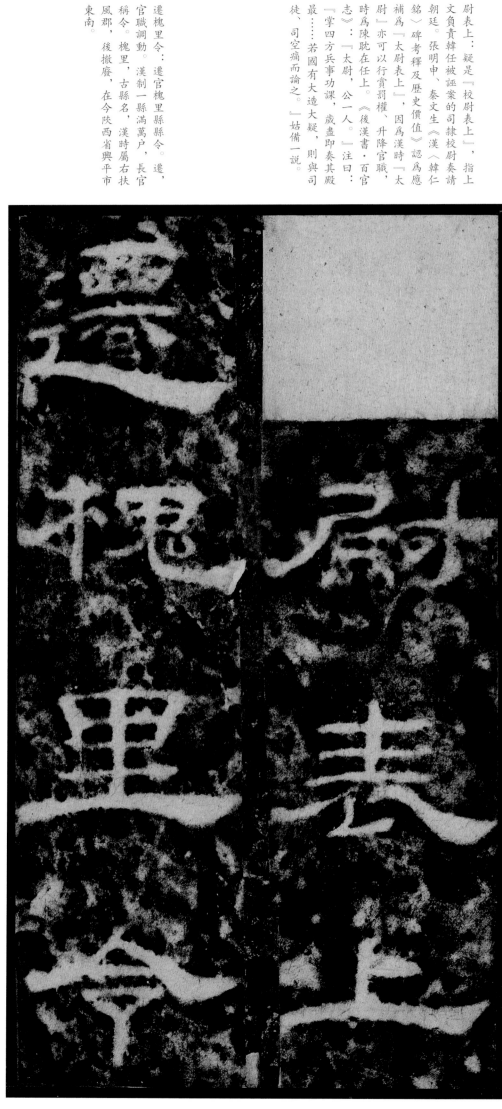

□，□尉表上，／遷槐里令，／

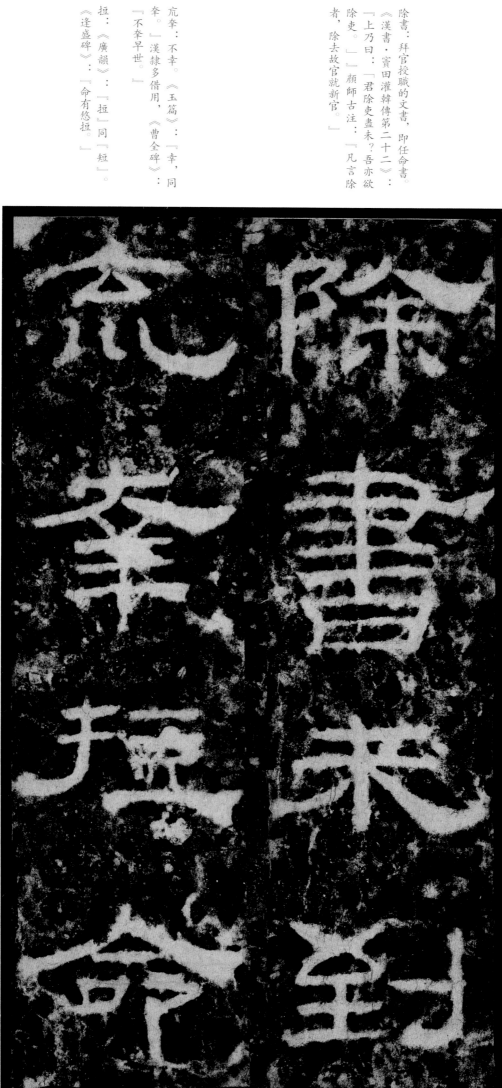

除書：拜官授職的文書，即任命書。《漢書·竇田灌韓傳第二十二》：「上乃曰：『君除吏盡未？吾亦欲除吏。』」顏師古注：「凡言除者，除去故官就新官。」

亢奪：不幸。《玉篇》：「幸，同奪。」漢隸多借用，《曹全碑》：「不奪早世。」

抎：《廣韻》：「抎」同「隕」。《逢盛碑》：「命有悠抎。」

為□□祀，則祀之王制之禮也：張
明申、秦文生《漢〈韓仁銘〉碑考
釋及歷史價值》：「『為』字下補
「國當」。王制之禮，《禮記·祭
法》云：「夫聖王制祭祀也，法施
於民則祀之，以死勤事則祀之，以
勞定國則祀之，能禦大災則祀之，
能捍大患則祀之。」韓仁生前對國
家有一定的貢獻，死後應當按照國
家規定的制度給予祭祀和紀念。」
其說可參考。

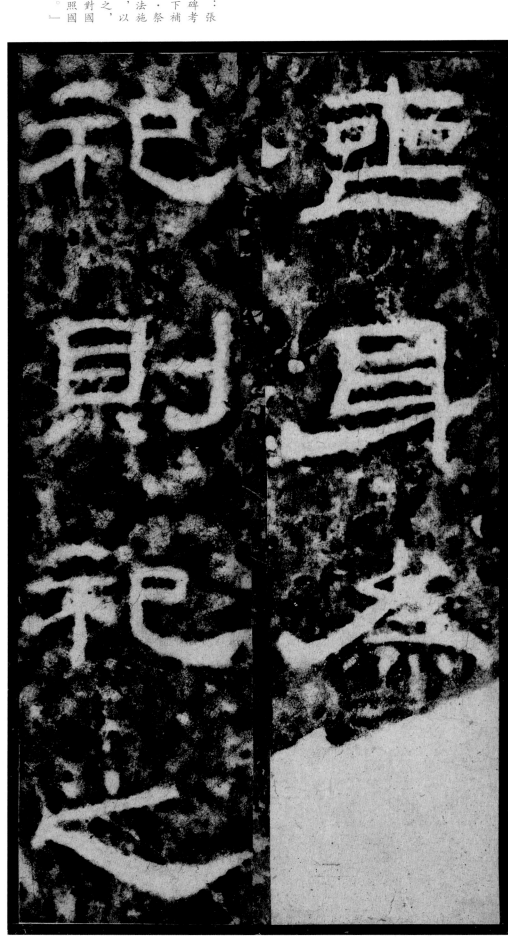

喪身。為□□ ／ 祀，則祀之 ／

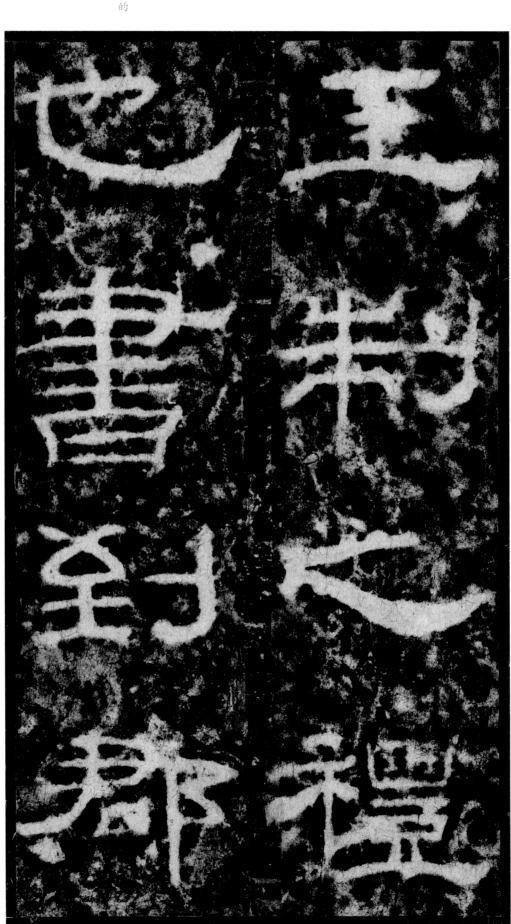

書：文書，公文，此指朝廷下發的准許祭祀韓仁的文書。

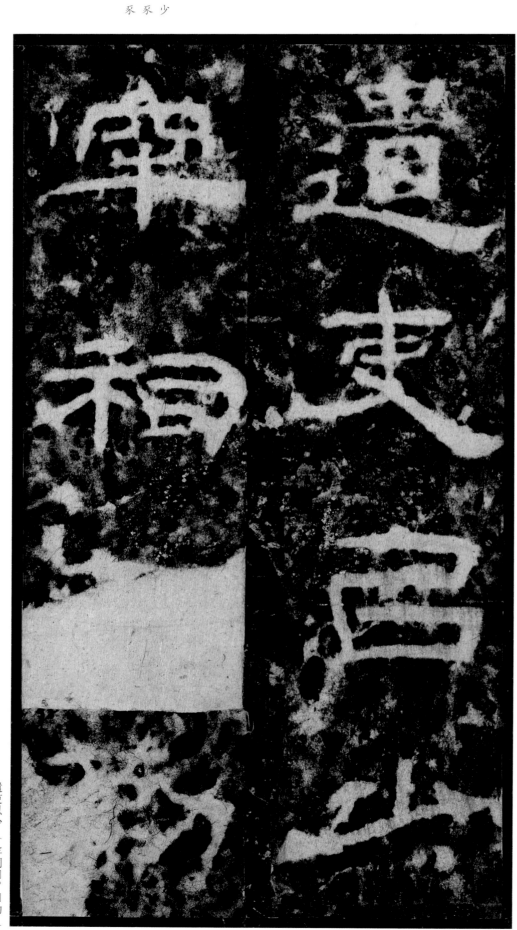

以少牢祠：用羊和猪来祭祀。少
牢，古时祭礼的牺牲，牛、羊、豕
三牲俱用称『太牢』，祇用羊、豕
二牲稱『少牢』。

遣吏以少／牢祠□。□勒／

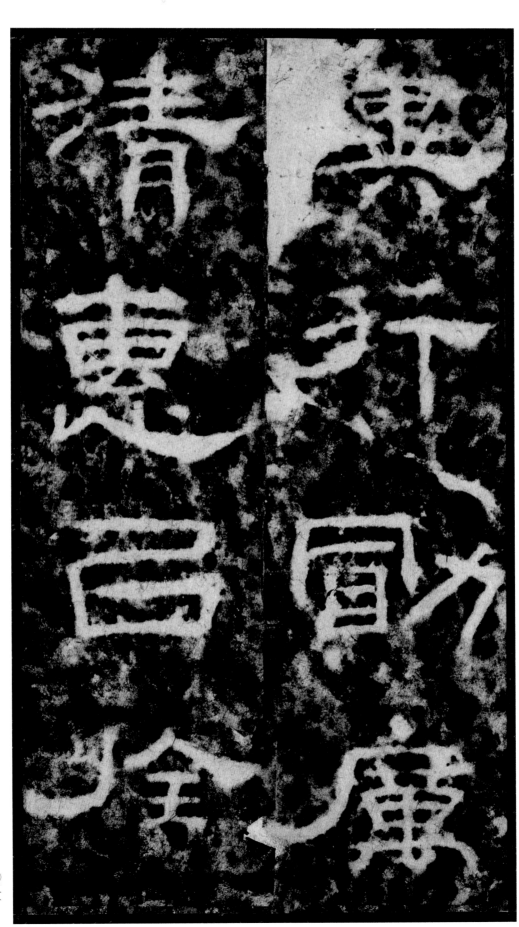

勖厲清惠：勉勵清廉仁惠的官員。

勖厲，即勖勵，勖勉、勸勵之意。

旌：表彰。

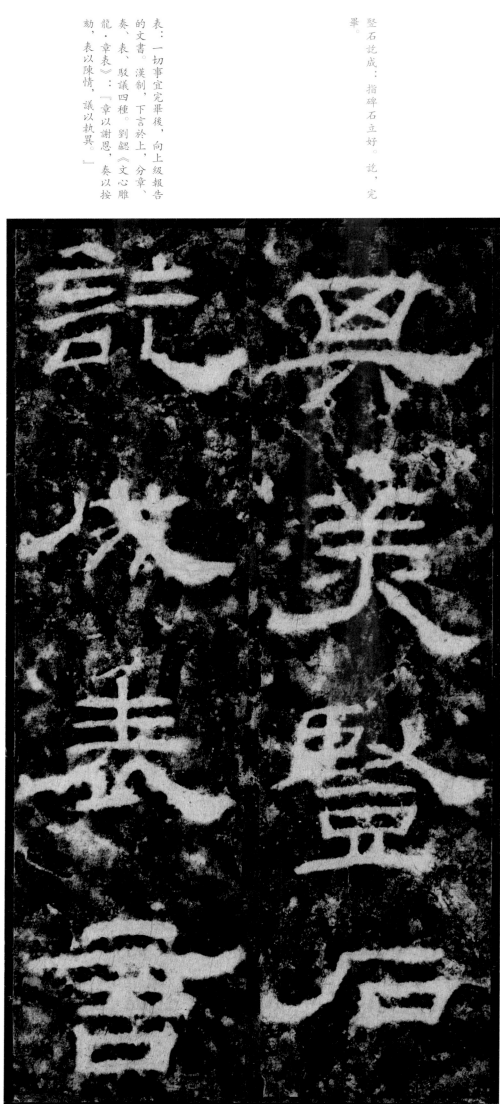

表：一切事宜完畢後，向上級報告的文書。漢制，下言於上，分章、奏、表、駁議四種。劉勰《文心雕龍·章表》：「章以謝恩，奏以按劾，表以陳情，議以執異。」

按：此處碑穿位置，或認爲有闕字。釋者以爲，漢碑穿爲固定形制，是原碑的組成部分之一，故此處空二字的位置，本無闕文。如漢《袁安碑》亦有碑穿，穿孔處自動跳開無文字，同此。

如律令：爲漢制官府文書常用術語，多用於上級告下級的公文中。大意爲，凡此公文中未提及者，皆依原定規章制度辦理。後來道士符咒，多襲用此語。

如律（令）。／十一月廿／

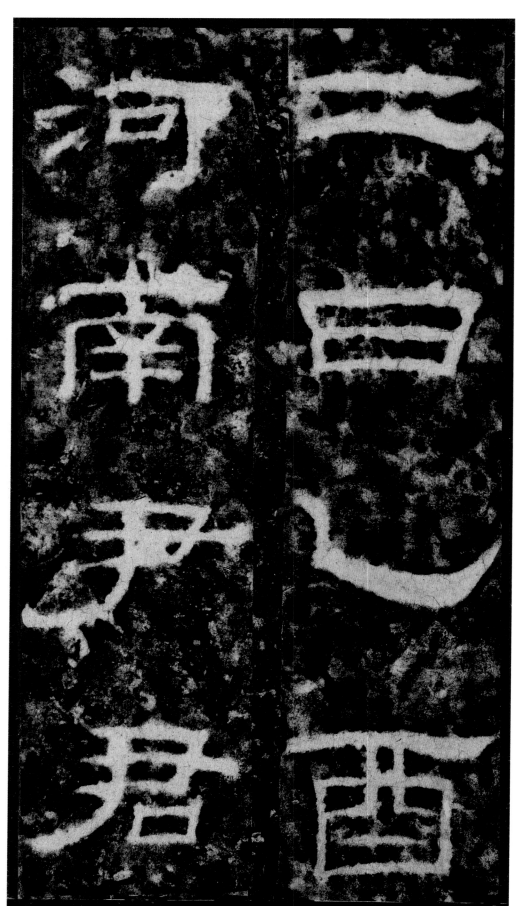

君丞：此處疑爲河南尹的佐史。清武億《授堂金石跋》云：「考《百官志》，尹下丞一人，不見有君丞之文。唯陽朔元年《銅雁足鐙銘》亦列君丞，則君丞自前漢已有之，豈亦如令丞、長丞之謂與？」

丞憙，謂京／寫□，墳／

歷代集評

字畫宛然，頗類《劉寬碑》書也。

——金·趙秉文《跋韓仁碑》

司隸校尉褒寵韓仁，傷其良吏，壽不得長，刻石繁牲，哀而旌之。此其移下河南尹之令牒也。法，以上表下宜稱名，故曰韓仁焉。又銘者，論撰其德善，而明著之者也。刊石以名仁之美，斯銘稱焉名矣。雖其文辭不叶於聲詩，固無害其爲銘也。韓仁，循吏，闕於史而載於碑，金石古文之存，韓仁歸然，儀於范氏十一人，傳殆有睹其大者也。況出千百年後，荒榛敗壟者哉！書法優綽鬱拔，端然如銅斛玉律，不可褻視，昔人謂大類《劉寬碑》。予無能具論是，然是足以壽韓侯矣。

——清·牛運震《金石圖說》

康熙間劉太乙《續金石録》始載之，又載於翁方綱《兩漢金石記》及王昶《金石萃編》，此碑乃大顯於世。

——清·吳玉搢《金石存》

漢世重吏治，而仁在聞熹，刑政得中，賢之也。仁自聞熹遷槐里令，除書未到而卒，故額不云槐里令也。仁既歿，司隸校尉憫其短命，下河南尹，遣吏祠以少牢，竪石以旌其美，於此見善政之效，而校尉風勸良吏之意，亦可尚矣。

——清·錢大昕《潛研堂金石文跋尾》

《韓仁》以疏秀勝，殆蔡有鄰之所祖。

——清·康有爲《廣藝舟雙楫》

碑額十字，長短隨勢爲之，王虛舟謂不規規就方整，故行間茂密是也。此與《張遷碑》額，皆漢隸之最得勢者。

——清·翁方綱《兩漢金石記》

聞熹邑長范史遺，荒榛斷壟蕪殘碑。按出虎朝掘土得，爲矼爲礎吁可悲。經國以禮刑罰省，想見政蕭風清時。遷槐里令辟書阻，不幸短命同吁嘁。校尉牒下丞與尹，竪石墳道旌所司。漢人質樸擯文飾，列傳所闕名仍垂。摩挲文字感時代，如我作吏顏忸怩。方今吏局愈敗壞，五蠹六虱織人兒。催科踴躍盜黨獲，賫校修葺城垣隨。但無齟齬皆尤異，長官誇美無餘詞。興利革弊數大政，彼及民事咸缺虧。吾聞循吏政渾穆，事如無事爲無爲。春風韶昫物不覺，句出萌達皆轉移。襲黃仇衛人代遠，姓氏寥落如娥羲。潤飾吏事湛經術，從政令亦遠時宜。漢家取士不拘格，牧羊牧豕執戟枝。韓君昔丁熹平世，黨錮幸不遭訕訾。緩民急吏政本得，治譜千載無紛歧。司隸校尉亦長者，風勸良吏屏阿私。循吏少，民皇熙。循吏多，民怨咨。吏書上考作郡去，黃金白銀胡纍纍。道旁碑石述惠政，姓氏不復居人知。

——清·邵堂《大小雅堂詩鈔》卷九《滎陽漢循吏故聞熹長韓仁銘》

清俊秀逸，無一筆塵俗氣，品格當在《百石卒史》之上。

——清·楊守敬《激素飛清閣評碑記》

圖書在版編目（CIP）數據

韓仁銘／上海書畫出版社編．—上海：上海書畫出版社，
2022.1
（中國碑帖名品二編）
ISBN 978-7-5479-2787-8

Ⅰ.①韓… Ⅱ.①上… Ⅲ.①隸書－碑帖－中國－東漢時
代 Ⅳ.①J292.22

中國版本圖書館CIP數據核字（2022）第005129號

中國碑帖名品二編[二]

韓仁銘

本社 編

責任編輯　馮　磊
審　　讀　陳家紅
圖文審定　田松青
責任校對　朱　慧
封面設計　王　崢
整體設計　馮　磊
技術編輯　包賽明

出版發行　上海世紀出版集團
　　　　　上海書畫出版社
地址　上海市閔行區號景路159弄A座4樓
郵政編碼　201101
網址　www.shshuhua.com
E-mail　shcpph@163.com
印刷　上海雅昌藝術印刷有限公司
經銷　各地新華書店
開本　710×889mm　1/8
印張　4.5
版次　2022年6月第1版
　　　2022年6月第1次印刷
書號　ISBN 978-7-5479-2787-8
定價　45.00元